# 汉印技法详解

黄峰 编著

重庆出版集团 重庆出版社

图书在版编目（CIP）数据

汉印技法详解 / 黄峰编著. —重庆：重庆出版社, 2023.12
ISBN 978-7-229-17306-7

Ⅰ. ①汉… Ⅱ. ①黄… Ⅲ. ①篆刻—技法(美术)Ⅳ. ①J292.41

中国国家版本馆CIP数据核字(2023)第225784号

汉印技法详解
HANYIN JIFA XIANGJIE

黄 峰 编著

责任编辑：张 跃
责任校对：刘小燕
装帧设计：张 跃

重庆出版集团
重庆出版社 出版

重庆市南岸区南滨路162号1幢 邮政编码：400061 http://www.cqph.com
重庆市开州印务有限公司印制
重庆出版集团图书发行有限公司发行
E-MAIL：fxchu@cqph.com 邮购电话：023-61520646
全国新华书店经销

开本：787mm×1092mm 1 / 16 印张：4.75 字数：77千
2023年12月第1版 2023年12月第1次印刷
ISBN 978-7-229-17306-7
定价：25.80元

如有印装质量问题，请向本集团图书发行有限公司调换：023-61520678

# 汉印技法详解

## 目 录

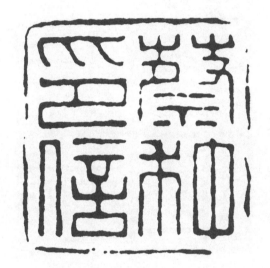

蔡种印信（汉印朱文印章）

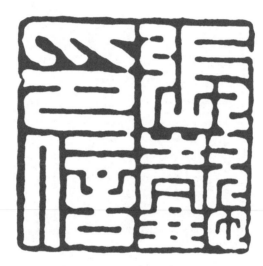

张懿印信（汉印白文印章）

# 第一章 概 述

## 1. 中国古代篆刻发展历史

中国古代的篆刻发展历史主要包含三个重要的阶段，就是篆刻史上赫赫有名的三大繁荣时期，即先秦、两汉魏晋南北朝与明清。隋唐宋元等历史时期，由于主客观方面的诸多因素，篆刻艺术未在此时得到足够重视与充分发展。隋唐宋元等时期留存下来的诸多印章作品，多半是史学价值大于印章艺术本身的价值，因此后世篆刻人效法临习的不多。篆刻史上印章主要的创作形式，分别为先秦时期的古玺、汉魏晋时的汉印与明清时的流派印。古玺汉印与流派印各成体系、风格迥异且独领风骚，共同创造了古代篆刻艺术史上的三大高峰。

先秦时期的印章被后世统称之为"古玺"。先秦历经夏商周与春秋战国等时期，时间跨度非常大，地域范围特别广。战国是群雄争霸各自为政的时期，各国均有自身的文字体系，因此印章艺术的风格特色是复杂多样且各有千秋。先秦时期名章的后缀统统称之为玺，常用的名章创作形式就是"某某之玺"。秦始皇统一中国之后，玺成为皇帝印章的专有用词，普通人已经不能再使用。古玺是以战国时期的玺类作品为主，因为夏商周春秋时期流

传下来的作品数量比较少，创作模式与艺术风格相对比较单一。战国时期诸国大多有独立的印学体系，艺术创作风格大多是苍劲古茂、粗犷自如、厚重质朴、高古俊逸且变化多样，富有上古时期浓郁的金石气息与明显的时代特征。

　　古玺在空间布局、章法安排、风格追求与创作特征等方面均有自身独到的艺术倾向与印学规律。在结构安排方面，古玺印面里的几个字通常不会是大小相同的，肯定有些字会大而有些字会小，然后按照一定的创作规矩错落有致地安排在一个章子里面，使整个印面活泼生动且张弛有度。在章法上古玺里多半不会布满整个印面，要根据具体情况留出相应的空白，有时要留出几处大小不同形状各异的空白，几处空白暗中有彼此呼应的意味，也会产生虚处生辉的独特空间效果。在线条上古玺的字不会是粗细趋同，肯定有些线条要粗有些线条要细，粗细合理搭配之后布局在一个章子里面，使印面丰富多彩且奇妙无穷。在姿态上古玺里字并不是方向一致的，有些字的方向是相对的，有些字的方向是一致的，几个字都是姿态各异，就会产生趣味横生、灵动自然且不拘一格的效果。

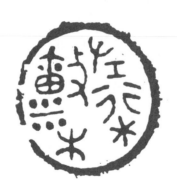

左桁廪木（朱文古玺）

　　而且学习古玺还要有一个必备的基础，那就是要临习一定时间的大篆作品。首先不临习大篆字帖的话，基本上是很难正确地识别古玺。古玺一个字会有很多种不同的写法，但是万变不离其宗，每个字基本的写法还是源自于大篆。因此临习大篆对于识别古玺来说是必不可少的前提。其次古玺风格迥异变化无穷，要想掌握其中的创作规律与印学原则，最专业的办法还是参考大篆作品的布局特色与章法安排。四个字的白文古玺，哪个字应当占据较大的空间，哪个字应当占据较小的空间，哪些线条应当写得粗，哪些线条应当写得细一些，如

果没有相应的大篆临习作为基础，很难合理地布局安排古玺的印稿。

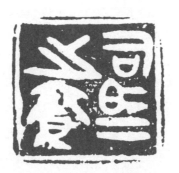

司马之玺（白文古玺）

　　篆刻史上另一大繁荣时期是流派印大放异彩的清朝。清朝书法艺术的创作思潮是崇尚碑学的，金石学古文字研究成为文化界一时的风尚。书法界研习大小二篆的风气十分鼎盛，先后孕育出一批名垂书法史的篆书大师。篆书的崛起与发展也在一定程度上催生出篆刻艺术的繁荣，印学的基本理念之一就是"印从书出"，篆刻艺术来自于篆书。清朝时期书法界对于篆刻艺术的重视程度可谓是空前的，不论是印学诸多领域方面的理论研究，还是治印方面章法笔法刀法上的实践方式，在这一时期都得到超越前代的创新与突破。

　　篆刻石材的发现使得篆刻家具备自己操刀刻章的必要条件。古玺和汉印时期的印章作品并不是文人亲手刻治而成，古玺是经过一系列复杂程序然后铸造而成，汉印材质坚硬多是由工匠具体操作完成的。青田石材被广泛发现之后，篆刻人不再是仅仅设计书写印稿，而是有机会自己亲手治印。自己操刀刻章与以往的工匠制作会有实质性的不同，首先工匠按照文人印稿来刻章，难免会有失真、错漏、讹误或是不足之处，但是印人自己刻章就不会存在类似的问题。其次印人自己刻章可以充分展示刀法上的变化，冲刀切刀与冲切结合等多种刀法的合理运用，可以使印章作品类型更加丰富多样。再次印人有能力更大程度地展示出自身的印学追求与美学品位，印学创作既可追求古玺汉印时期的金石趣味，又可根据自身的篆刻理念创造新的作品形式。

　　基于以上诸多方面因素的共同作用，篆刻艺术在清朝可谓是大师辈出、精品云集、创新不断且流派众多。清朝时期的篆刻流派众多且各占鳌头，但是综合篆刻成就、印学理论、创新程度、后世影响、效法人数与历史地位等

诸多因素，主要的流派可以归纳为徽派、浙派与清末三家等。

　　徽派篆刻体系的中流砥柱有邓石如、吴让之与徐三庚等诸多印学大师。邓石如对于清朝书法篆刻界来说是开宗立派引领潮流的一代宗师，目前很多专业美院均采用邓石如临习书法篆刻的思路与模式。邓石如在篆刻方面对后世印学界的影响是十分深远的，首先是把小篆笔意巧妙地融入到印章创作中来，对于圆朱文形式的刻治起到突破性的作用。邓石如圆朱文印章的风格是刚健苍劲、清新俊逸、婀娜婉转且灵气自然，作品面世大有一新天下篆刻人之耳目的作用。其次邓石如在刀法上有自身的创新之处，主要是以冲刀的刀法来刻治各类印章。冲刀刻刀与石头的角度不大，以30°角左右为宜，这样有利于展现冲刀刀法的速度、力度、韧性与强度。冲刀的刀法特色是犀利爽快、干脆利落、劲感十足且灵敏迅捷，充分体现出痛快淋漓、一气呵成的流畅意味。徽派篆刻体系成功地把篆书笔意转化成为印章刀法，对印学创作实践方面起到极大的推动作用，对于后世印学发展与篆刻思维的影响均非常深刻。

逸兴遄飞　邓石如刻

　　浙派篆刻体系是以浙江杭州地区的篆刻家为主，代表性的篆刻家就是名震印坛的"西泠八家"，即丁敬、蒋仁、黄易、奚冈、陈豫钟、陈鸿寿、赵之琛与钱松，也就是吴昌硕所书对联中的"数布衣曾开浙派"。浙派印学体系的鼻祖就是丁敬，号称西泠八家之首。丁敬在篆刻史上的创新之处主要体现在刀法方面，那就是创造出切刀的刀法。切刀刻刀与印面角度比较大，一根线条要切几次才能够刻完，因此也被称之为碎切刀法。切刀多次碎切来刻一根线条，与冲刀一刀而成的刻法是截然相反的。切刀印章线条老辣斑驳、迟涩顿挫、起伏不断、奇趣无穷且韵味十足，充分体现出一波三折又道阻且

长的刀法特色。浙派篆刻体系以切刀之法入印，在刀法上的创新为治印提供新的实践思路与操作方式，也为清朝印章艺术的全面发展做出重大贡献。

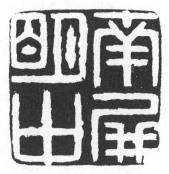

南屏明中　丁敬刻

　　清末三家是指清朝末期具有划时代意义的三位篆刻大师，即是赵之谦、吴昌硕与黄牧甫。三位篆刻大师均可以独立成为一个专门的派系，后世印章界仿效之人不计其数。赵之谦诗书画印均是一流的天分，可惜天妒英才中年早逝，未能做到真正意义上的人书俱老。赵之谦篆刻天分十分之高，自恃可以超过徽派浙派多人。赵之谦印学作品格调高雅、篆意十足、韵味清新且线条老辣，是屈指可数不可多得的印章精品。赵之谦在篆刻艺术上的创新之处还在于创立阳文边款的模式，从而使印章边款创作样式与类型更加多样。吴昌硕是清末篆刻艺术集大成的一代宗师，西泠印社的首任社长，数十年如一日终日弄石，创新性地以石鼓文笔法笔意入印，融会诸家所长终登篆刻艺术巅峰。吴昌硕独创的钝刀重柄刀法，汲取徽派浙派诸家刀法之长，使其作品风格剥蚀古拙、奇绝老辣、雄浑怪异、洒脱自如且天趣自然。黄牧甫成就名气影响地位虽不如吴赵两位划时代意义的大师，但是布局巧妙、章法严谨、笔法劲健、结构端庄且刀法犀利，亦是清末公认的篆刻大师。

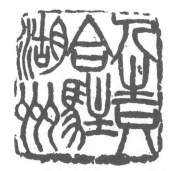

人生只合驻湖州　吴昌硕刻

## 2. 汉印概述

　　汉印主要是指西汉东汉魏晋南北朝时期篆刻类作品的统称。通常情况下，汉印是篆刻入门学习阶段的不二之选。汉印的章法特征与空间布局相对来说比较规矩，笔法变化不是特别复杂，刀法大多是可以用冲刀来完成，初学之人比较容易临习。一般来说，篆刻艺术的学习途径是先临习各种类型的汉印作品，掌握汉印的基本技巧之后再临习难度较大的古玺或圆朱文。

　　汉印数量非常庞大，种类比较多样，按照印章刻治内容与用途来划分，主要有官印与私印。按照印章制作的方式来划分，有凿印、铸印、琢印与刻石等类型。按照创作形式来划分，有朱文、白文与朱白相间等。初次临习汉印作品，也许会以为汉印比较简单，实际上其中蕴含诸多的艺术规律与深刻的美学原则。如果没有认真临摹汉印作品并理解体会汉印创作规矩，那么篆刻学习基本上来说就是空中楼阁。

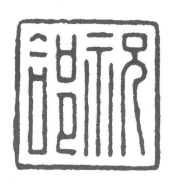

祝邰（汉印朱文）

汉印时期印泥还没有出现，当时盖印章只有封泥的方式。因此要学习原汁原味的汉印，可以临摹用印泥钤盖的印谱，也可以选择学习汉印封泥。汉印刻治名章的基本模式就是"某某之印"，通常也是学印人创作的第一方名章。

汉印基本的布局原则与章法安排有很多自身的创作规律与风格特色，具体来说可以归纳为以下几个方面：

其一，饱满充实。汉印的基本特色就是印面比较饱满，中间一般不会留有很多空白。首先汉印印稿是依边来书写，白文汉印的边线是贴着石材的外框，边线与外框之间几乎没有什么留白的。如果白文汉印不贴边刻治的话，印面就会显得拘谨、局促且没有气度。其次字与字之间的距离基本上相当于线与线之间的距离，因此汉印的字距一般来说是比较紧密的。汉印中字距通常不会宽松，否则字与字之间暗中关联的气息就会被断开，从而影响印面整体上的连贯性与一致性。再次一个字的内部会用均匀等分的方式布满整个印面，对于笔画比较少的字，也会根据实际情况适当地加粗、延长、变形、缩小或回文。

其二，大气方正。汉印印面的风格特色是大气端庄、方正平整。一是汉印中的线条多半是平直的线条，搭配一定比例的斜线，但是很少使用曲线。直线和斜线相互组合在印面里，就会形成中规中矩整齐划一的视觉效果。二是汉印中字的形状多以方形为主，包括正方形与长方形。长方形和正方形为主的汉印，结构特色就是循规蹈矩方正平和。三是横平竖直的线条原则。汉印中的横画和竖画都是平正的线条，保证每个字的姿态都是笔挺端正气度不凡的，组合在印面中会有种俊逸挺拔厚重沉稳的艺术效果。

其三，律感十足。汉印在表面的大气端庄中包含很多重要的艺术创作规律。汉印名章常见的创作模式，就是四字印"某某之印"。"某某之印"看似寻常无比平淡无奇，其中暗含深邃的艺术规律，如节奏变化上的起承转合。第一个字的作用是起，意味着四字印的开头，起到的是打开局面引出下文的功效。第二个字的用意是承，要具备支撑整个印面的能力与效果，因而常常是四个字中笔画最多的一个字。第三个字的用处是转，所以第三个字多半会用"之"字，"之"字的笔画很少，留白相对就会比较多，正好起到转的艺术效果。转具有调整节奏打破格局的作用，避免四字印平铺直叙毫无波澜。第四个字的作用是合，为四字印优雅完美地收尾，起到的是驻气纸上的效果。四字汉印在等分布局大小趋同的前提之下，每个字各司其职分别起到不同的功效与作用，最终体现出印章韵律上的变化。

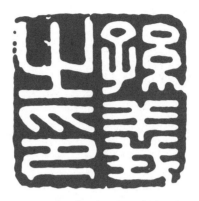

孙义之印（汉印白文）

初学刻治印章，通常是要刻一定数量的汉印作为相应的积累。一是汉印规矩齐整相对比较简单，初学之人比较容易学会。在石头上反书印稿的时候，刚开始很多人都不习惯，需要反复实践与不断书写，才能逐步适应在石头上的书写方式。二是汉印的刀法一般用冲刀就可以完成，不会用比较复杂的切刀或是冲切结合的刀法。冲刀刀法对于初学者来说，很难把线条一次性刻直，或者很难体现出冲刀的特色。初学者需要不断练习刀法，进而才能用合适的力量来刻治印章。三是刻治汉印可以成功地避免很多不良的学印习气。篆刻临习后面要学习难度较大的古玺与圆朱文，有些人会在不自觉中带有一些华而不实的不良习气。但是如果打下的汉印刻治基础比较扎实全面，不但不会在学印中带有不好习气，还会为继续研习印章铺平道路。

### 3. 篆书临习

汉印学习需要具备一定的篆书临习基础，并不是直接就拿刀刻治印章，而是要下功夫临习一段时间的篆书字帖。先学篆书再学篆刻的方式，也是篆刻史要遵循的基本学习规律，那就是"印从书出"。篆刻艺术来自于篆书艺术，没有篆书作为坚强的基础与后盾，是无法书写出具有篆书笔意笔法的汉印印稿。印稿的成色最终决定汉印创作的成败，因此临习小篆经典作品对于篆刻人来说是势在必行且必不可少的。

篆书的学习通常是先要临习小篆经典作品。大篆作品的难度比较大，初学之人很难理解把握大篆的用笔特色与书写规律。小篆的经典作品有很多，主要分为墨迹与碑刻两大类型作品。通常情况下，墨迹类的小篆作品比较适

合初学之人。墨迹类作品相对比较直观，可以清晰地观察到作者用笔的方法与书写的规律，进而体会到作者的创作意图、美学观点与艺术规律等。清朝时期经典的小篆作品有很多，首选的是邓石如所书《白氏草堂记》。其一清朝时期书法界碑学兴盛崇尚篆隶书体，一定程度上来源于邓石如在小篆创作上所取得的突出成就。邓石如之前书法界很少有人专心于篆书创作，认为篆书字形比较古奥难懂，只适合于古文字学家做相关研究。其二《白氏草堂记》既是邓石如书法艺术创作中的代表作品，也是清朝小篆墨迹中的经典之作。其三邓石如本身就是篆刻艺术家，是徽派艺术体系中的支柱人物，对于清朝篆刻艺术的全面崛起所起作用是至关重要的。因而在学习刻治汉印之前，临习多次邓石如《白氏草堂记》是必须要完成的任务。清朝擅长小篆创作的书家还有很多，如包世臣、吴让之、吴大澂、杨沂孙、赵之谦与吴昌硕等人，学书人还可以根据自身喜好与风格追求挑选合适的篆书作品加以临习。

　　碑刻作品是小篆书法经典中的另一大类别，代表性的作品有《三坟记》与《峄山碑》等。《三坟记》为唐朝书法家李阳冰所书，李阳冰对自己的小篆艺术成就颇为自负，所谓的"斯翁之后，直至小生"。《三坟记》结体规矩秀美别致有趣，笔法质朴厚实稳健大气，空间浑然天成完美和谐，线条婉转典雅遒劲圆润，为小篆碑刻中不可多得且名垂青史的旷世精品。后世临习小篆作品的书法人，几乎都会潜心临习《三坟记》。《峄山碑》传说是秦朝宰相李斯所书，原碑在古代早已损毁，目前所看到的《峄山碑》是宋朝时期的翻刻作品。《峄山碑》线条比较平直，弧度不是很大，法度比较严谨规矩松紧有度，线条刚柔相济骨肉均匀，风格古朴敦厚流畅自如。按照书法界后不僭先的不成文规矩，一般来说临习小篆碑刻会首选《三坟记》。《三坟记》与《峄山碑》（宋刻）原碑现存于西安碑林，有兴趣的话可以现场观摩学习，也就是常说的百闻不如一见。

邓石如《白氏草堂记》

篆书临习是汉印学习中的重要基础，因此初学汉印之人应当在篆书上多下功夫，这样才能使自身的汉印技法得以持续长久地进步。汉印创作的过程中需要查字来设计印稿，查字不仅要查找汉印中的印谱，还要参考小篆的相关写法，只有这样才能完成汉印印稿的设计。小篆学习的步骤通常是要先临一段时间的《白氏草堂记》，掌握一定的篆书技法与空间布局之后，再临摹《三坟记》或《峄山碑》等碑贴。

### 4. 篆刻材料挑选之法

刻治印章具体的操作过程中，会使用毛笔、石材、刻刀、印泥、砂纸、连史纸与玻璃等相关的工具材料。工具材料的选择是至关重要的，直接关乎篆刻艺术的学习进度与最终成果。因此，篆刻人首要的技法能力就是学会挑选专业的工具材料。

**毛笔** 有些人认为刻章子是用刀来刻治，根本不会使用到毛笔，实际上小楷笔是随时会用到的篆刻用品。一是篆刻印稿需要用毛笔在宣纸上书写并且反复修改，直到设计满意为止。书写印稿所花费的时长，往往会大于刻章子本身刻治所用的时间。二是反书上石的时候，肯定会用毛笔来书写印稿，

否则无法体现出印面中的笔法笔意。反书上石的毛笔一般选用笔锋精致的小楷笔，而且这支小楷笔最好是只用来书写印稿。因为反书上石难度相对比较大，对毛笔笔锋的要求就会比较高。

**篆刻石材**　刻章是用刀在石材上面用相应的刀法刻治而成的，石材的挑选是必须要掌握的基本技能。石材会在一定程度上决定印章作品的成败与否，因而挑选石材是篆刻人必须具备的一种眼光。篆刻所用的石材主要包括四大种类，那就是常见的青田石、寿山石、昌化石与巴林石。石材优质与否的判断标准，基本原则就看石材是否柔软温润，刻章时是否容易受刀。如果石材无比坚硬生涩，或者石材中间有结，那基本上很难下刀，进而难以刻出相对满意的印章作品。

对于石材的选择，通常条件下首选的是青田石。青田石材产自浙江省温州市的青田县，在篆刻界和石雕界的名气都比较大。一是青田石大多质地优良、柔软温润、细腻光洁且晶莹剔透，刻治时不论运用何种刀法相对都容易下刀。用青田石刻章比较容易展示出印学艺术的刀法特色与线条功力，从而刻出具有一定专业水准的印章作品。二是青田石材数量比较庞大，形状类型相对齐全，挑选的余地就会较大。青田石材中既有质量上乘不可多得的石中瑰宝，也有适合学生初学篆刻所用价格低廉的普通石材。三是青田石材颜色多以青绿色为主，对于印学人来说比较适合，不论是反书印稿还是填粉修改，青绿色的石材都很实用。

青田石

**刻刀** 篆刻常用的工具就是篆刻刀，刻刀类似于书法艺术中的毛笔，是基本的篆刻工具。一般来说四川所产的永字牌刻刀，质地优良、刀刃锋利、刀柄结实且经久耐用，比较适合篆刻人使用。永字牌刻刀有些是用线来缠刀柄，有些是用皮子来缠刀柄，通常选择用线缠的刻刀比较好用。刻章子相对而言需要用一定的力气，用线缠柄的刻刀可以缓冲手指的压力，使刻章人的手相对轻松一些。刻刀的刀刃要尽量保护好，不要刀刃向下摔在地上，这样会使刀刃受到一定的损伤，从而影响印章刻治的效果。永字牌刻刀中有大中小多种型号，通常情况下初学汉印所用刻刀的大小以 6.5mm 为宜，这种型号的篆刻刀既方便刻章人发力冲刻，又可以适合于刻治各种尺寸的石材。

6.5mm 永字牌刻刀

**印泥** 钤盖印章肯定要使用印泥。印泥被认为是文房第五宝，基本上是必不可少的篆刻材料。印泥先要挑选颜色，一般来说浓艳花哨的颜色不大可取，要选择相对沉稳的颜色，钤盖出来的印章才会具有古色古香的韵味。印泥大多选择西泠印社出产的镜面朱砂，颜色古朴深沉，质地细腻均匀，打出来的印蜕挺拔清新且典雅自然。印泥使用时间长的话就会变得比较干涩，如果是略干一点，放在太阳底下晒一个小时就会变软。如果是特别干就要适当地加

一些印泥油，把印泥油和印泥搅拌均匀之后再使用。有条件的话可以选择有年代感的古印泥，打出来的印章会有独特的古拙厚重意味。

印泥的使用方法，要用骨签按照顺时针的顺序，上下翻转搅拌一下，最后搅成一个圆圆的小团。钤盖印章时用力不宜大，可以把印面等分为几个部分，每个部分薄薄地轻轻地打上一层印泥。印泥不能打厚打重打浓，否则钤盖出来的印章线条就会显得臃肿绵软、刻板无力。钤盖印章之后，如果还要打第二次，必须用干抹布把印面上残留的印泥擦干净之后再盖。

印泥还有一个很重要很特殊的作用，就是可以用来鉴定书画作品的真伪。一般书画大家成名之后，伪作也就会相伴而生。书画家自身就会想一些办法来防伪，其中一个办法就是把印泥的颜色弄得十分独特，比如说专门订制某种特殊颜色的印泥，这样作假之人一般很难仿效。

镜面朱砂印泥

刻章子还需要连史纸、砂纸、玻璃和镜子之类的材料。连史纸质地薄、细、透明且有十足韧性，比较适合于钤盖印章。印章可以盖在宣纸上，书画作品上面一般都会盖有相应的印章。但如果是单独的篆刻类作品，如做成印册或印屏，还是要用连史纸来钤盖印章效果比较好。

砂纸主要分为粗砂纸与细砂纸两种。刻章子肯定需要不时地磨石头，磨石头就要使用砂纸。磨石头主体部分的时候要用粗砂纸，粗砂纸磨石头磨得比较快。石头磨得差不多的时候，需要在细砂纸上磨几下，这样石头的印面就会比较细腻光滑。初学篆刻之人往往磨不平石头，需要注意磨石头的顺序，先是正着方向向前磨，之后石头调转一百八十度反着磨，然后再逆时针转圈

来磨，最后顺时针再转圈来磨，基本上就能够把石头磨平。刚买回来的石头上面会打一层蜡，使用之前最好先用细砂纸磨几下再书写印稿。

玻璃通常是指厚玻璃，主要用在钤盖印章与磨石头的时候。钤盖印章一般要放在厚玻璃上面完成，厚玻璃很平又很坚硬，打出来的印蜕清晰自然坚挺。磨石头也是在厚玻璃上磨，不然最后很难把石头磨平。镜子的作用主要是考察印稿的时候会使用，印稿是反着写在石头上面的，最好的方式就是在镜子里面看印稿的效果，因为镜子里看到的印稿是正的。

# 第二章　汉印临摹要注意的
# 首要问题——章法

　　汉印临习遇到的首要难点就是章法方面的问题，也就是印面中几个字如何协调安排整体布局。章法是汉印临习过程中的主要障碍之一，没有理解体会到汉印安排布局的规律与特色，是无法领悟到汉印艺术的本质与核心的。常见四字汉印的章法布局就会涉及诸多方面，每个字应占据印面多大的空间，一个字内各部分占多大的比例，上下左右字之间如何穿插呼应，字与字之间应当留下多少空白等。汉印基本的章法处理原则就是"印从书出"与"知白守黑"。"印从书出"是指篆刻艺术来自于篆书艺术，因此在汉印章法安排上不仅要全面考虑篆刻自身的印学规律与创作倾向，还要充分借鉴篆书书写的结构原则与章法特色。"知白守黑"是指篆刻艺术需要特别关注线条分割之后的留白问题，尤其是白文刻治方面的临习。白文印章的线条最终都是要被刻掉的，推断印章临习创作是否符合汉印的创作规矩，一般只能通过印面中的相关留白来加以评判。

## 1. 布局均等

四字汉印要遵循的基本原则就是布局均等。四个字如果笔画相差不多，布局的基本方式就是每个字各占四分之一的空间。布局均等会使汉印具有方正规矩、齐整端庄且大气稳重的艺术特色，比如汉印白文四字印"孙昌私印"。

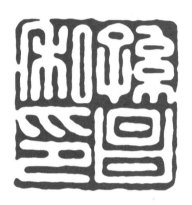 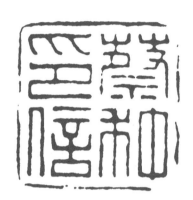

## 2. 空间求满

汉印的布局原则之一是印面求满，就是印面中不会留有很多空白。当然，空间求满不等于空间拥挤，因此更要合理安排字与字之间的距离及一个字内各部分之间的距离。距离太大不符合空间求满的原则，距离太小则会有局促之感。

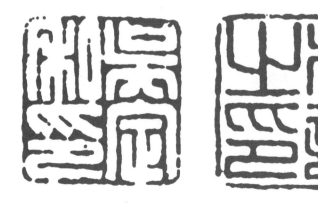

### 3. 印从书出

四字汉印中每个字内部安排的基本原则是"印从书出"，就是要遵循小篆书写的结构模式与布局规律。"刘"字左边部分所占空间相对较大，右边部分所占空间则相对较小，和小篆书体中"刘"字书写的结构特色保持基本一致。

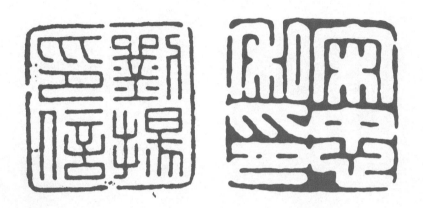

### 4. 外紧内松

汉印白文印章的线条一般都是要贴着边框的，与边框之间没有留白。贴着边框书写的格局就是外紧。但是内部字与字之间、一个字各部分之间就要留有一定的距离，就是内松。外紧内松搭配在一起，就体现出汉印相应的节奏感。

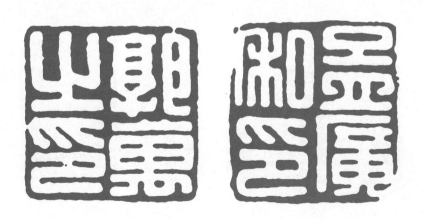

## 5. 轻重相依

汉印章法要处理几个字之间的轻重关系。"郝胜之印"四个字，"郝""胜""印"三个字体现的是古朴厚重的意味，"之"字则体现的是清新灵巧的趣味。"郝胜之印"四个字搭配在一个印章中，传递出轻重相依的韵味。

## 6. 正斜相生

汉印以正的线条为主，同时会搭配一定斜的线条。通常情况下，正的线条占据比例较大，而斜的线条占据比例较小。正的线条体现出汉印独有的气势与厚重，斜的线条体现出汉印的生趣与活力。正斜相生使汉印不会刻板僵硬。

### 7. 穿插呼应

斜的笔画一般会安排在汉印对角线的位置，如四字印中的一、四字或二、三字。"赵"字和"印"字里有一些斜线，暗中存在呼应的关系。斜线安排在对角线位置颇有深意，既防止斜线偏于一侧，又成功避免直线过多所产生的生硬之感。

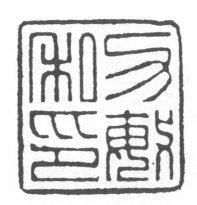

### 8. 线距求等

汉印中的线条多半为直线，直线与直线之间的留白就是要解决的重要问题。一个字的内部有五个竖四个横，常规的处理方式就是横和横之间的距离大致相等，竖与竖之间的距离也大致相等。"友"字六个横的布局原则就是线距求等。

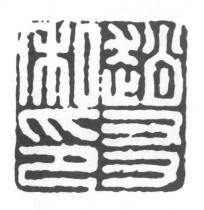

## 9. 长短相生

汉印印面要刻满，有些线条要有相应变化，适度地变长变短。"贺"字力部的长线条就较长，下面的贝部就要变小。"贺"字力部的长线条占据贝部的空间，使贝部不至于过呆，同时又使整个"贺"字不至于因贝部过大而显得刻板。

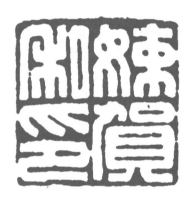
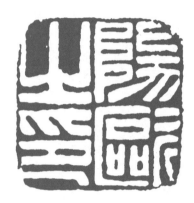

## 10. 空间互补

四字汉印中相邻两字的结构最好不要一样。第一个字是左右结构的话，第二个字的结构最好是上下结构。左右结构字与上下结构字的留白肯定不会在相同的位置，从而避免留白上的重复，进而达到空间互补交替辉映的艺术效果。

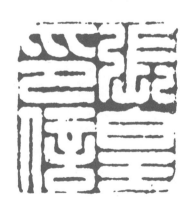
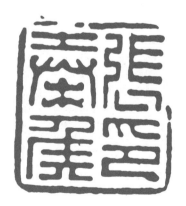

### 11. 分割毋等

两字汉印的布局原则是不能均等，即两个字不能同样大。通常情况下，笔画多的字占据空间要大，笔画少的字占据空间就要小。"许"字笔画多就会写得大，"女"字笔画少就会小一点。两者搭配在一起，就会产生一种错落的感觉。

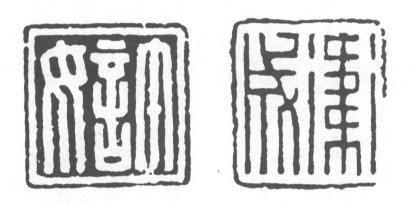

### 12. 整体缩小

全包围的字一般是要特殊处理的，常用的方式就是整体缩小。全包围的字通常是不能写大的，因为写大之后就会有压抑突兀之感。"田莞"中的"田"字所占比例就很小，因为田是全包围结构的字，缩小之后整方印章看来自然和谐。

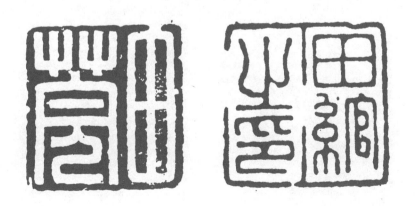

## 13. 字距各异

四字汉印中字与字之间的相邻关系，主要有两种情况，那就是平行关系与垂直关系。两条平行线要离得略远一些，比如"之"字与"印"字之间的距离略远。垂直关系的两个字要离得略近一些，比如"陈"字与"毕"字的距离略近。

## 14. 善用回文

汉印印面应当是写满的，但是对于笔画比较少的字来说，就不大容易占满空间。这时需要用一些特殊的方法来写满，比如回文印的方式。回文不但可以成功地把印面空间布满，而且回文本身环绕婉转适当地增加汉印的趣味性。

## 15. 疏密相间

疏密相间是汉印布局的常规方式，根据笔画结构的特色来设计。一般来说笔画少的字，要处理得相对疏朗，如"王"字。笔画多的字要处理得相对紧密，如"桀"字。紧密疏朗安排在一个印章里面，就会起到疏密相间的艺术效果。

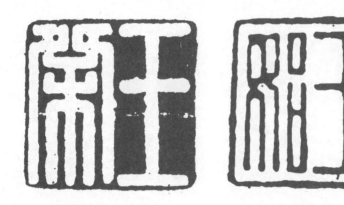

## 16. 竖向延长

两字汉印由于字数比较少，仅用等分的方式来布局就会留下很多的空间。因此两字印需要用特殊的方式来布满空间，常规的方式就是延长竖画。横的长度一般是和四字印中的横差不多，但是竖的长度大约比四字印中的竖长一倍。

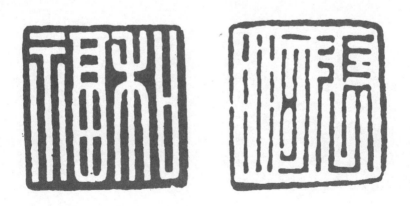

## 17. 六分印面

六字印的空间安排原则是均匀等分。印面竖向平均分为两份，横向平均分为三份，分割之后就是每个字各占印章六分之一的空间。每个字的内部具体安排与四字印类似，只是四字印中每个字是正方形，六字印中每个字则是长方形。

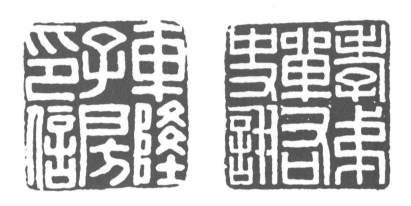

## 18. 一章两法

三字印五字印等奇数字的汉印，不能用均匀等分的方式来简单处理。三字印和五字印如要占满印面，需要同时用两种不同的办法来设计。"杨肜之信"四个字用的方式是均匀等分的方法，"印"字则是用延长竖画的方式来布局。

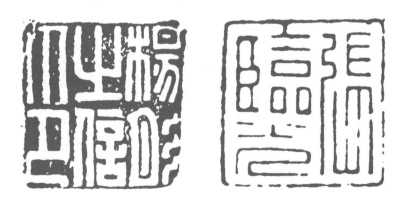

## 19. 适当变形

特殊结构的字需要用变形的方式来设计，比如昌字。昌字比较难于设计，因为字里有两个全包围结构的日部。"缯昌"里的"昌"字设计得十分巧妙，"昌"字变成半包围结构，日部一个长方形，另一个扁长形，成功地避免了重复。

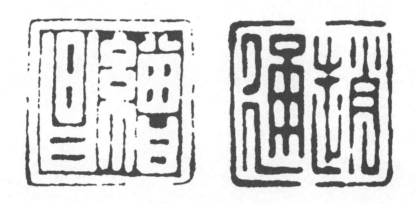

## 20. 点到好处

点在汉印布局中的作用很大，点比较短小，可以起到调整节奏的重要作用。"董"字和"宗"字中有很多长横，排列在一起显得有些重复呆滞。但"宗"字下面的两个斜点成功地打破沉闷压抑的格局，使整个印章充满生机与活力。

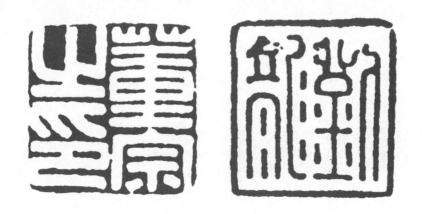

# 第三章 汉印临摹要注意的
# 第二个问题——笔法

　　汉印表面上来看是用刀刻治来完成作品，仿佛与笔法没有多大的联系，实际上汉印与篆书笔法的关系是息息相关的。汉印临摹印稿需要用毛笔在宣纸上书写完成，基本上与小篆书写过程类似，小篆诸多的笔法技巧在印稿设计中同样要体现出来。印稿的成色最终决定汉印临摹的成败与否，印稿没有用相应的篆书笔法来书写，汉印是不可能刻治成功的。汉印临摹需要掌握反书上石的技法，即用小毛笔蘸墨在印面上反书印稿而成。对于初学汉印之人来说，反书上石的技法难度比较大。首先印章石材的尺寸比较小，控笔难度就会相应地加大，在方寸之间的印面上要体现出相应的篆书笔意，肯定需要比较熟练的控笔能力与相对扎实的篆书笔法。其次印章石材不同于宣纸，石材的表面比较光滑，刚开始书写时手很容易抖动，因此需要具备一定的篆书功底才能做到手稳。反书上石需要反复实践、多次修改、不断探索且总结经验，逐步把握毛笔在石材上书写的运笔方法与用墨规律，最终才能达到满意的反书效果。

### 1. 笔笔中锋

汉印临摹时所用的笔法与篆书是一脉相承的，就是笔笔中锋。中锋用笔在汉印临习中会频繁使用，包括临摹印稿与反书上石等。初学之人在石头印面上反书印稿的时候，中锋用笔不是特别好控制，可以适当地用一些浓墨来书写。

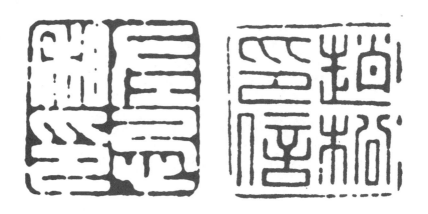

### 2. 骨法用笔

谢赫六法之一就是骨法用笔。骨法实际上是很难做到的，而且会涉及诸多方面。汉印临习过程中，印稿书写、反书上石与刻治印章时都要体现出一定的骨法。"石得"两字汉印是粗白文的形式，但线中有骨就不会有臃肿之感。

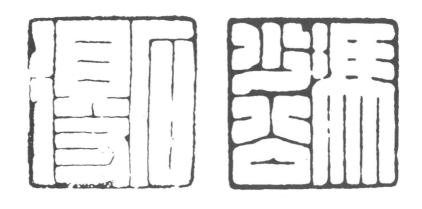

### 3. 写稿宜慢

反书上石时的书写速度要把控得比较合适，一般来说不宜写得过快，应当是与篆书书写的速度差不多为宜。书写速度过快的话，行笔过程中的诸多细节难以充分地展示出来，并且也很难体现出汉印线条中所饱含的厚重与大气。

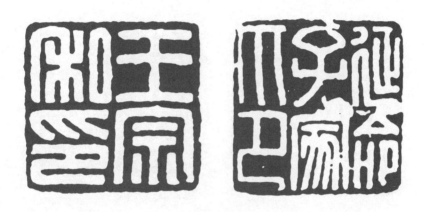

### 4. 粗细趋同

汉印的线条与小篆类似，就是印章中的线条大致上是粗细趋同。粗细趋同不等于粗细完全一致，汉印根据笔画的多少和字形的特色，有些字会写得略粗，有些字会写得略细。"孟罢之印"中"之"字线条相对于其他三字就略粗一些。

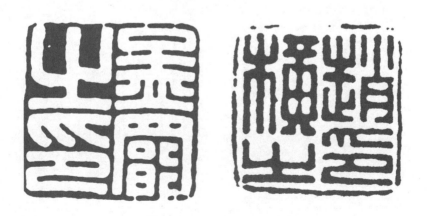

## 5. 提按相生

在印面上书写一根线条，要注意的是提笔与按笔之间的交替使用。在汉印临习中，提按相生尤为重要，因为汉印多为直的线条，没有提按相生必定会产生僵硬之感。"秋"字中长竖用多次提按的方式来书写，使印面富有生机与活力。

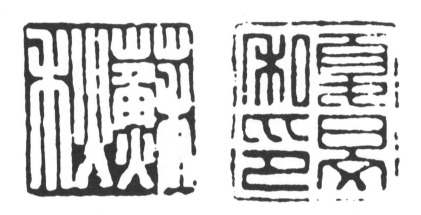

## 6. 徐疾相承

反书上石需要注意的是书写速度不能均等，一定要有快有慢，也就是行笔过程中的徐疾相承。速度均等写出来的线条会僵硬、死板且雷同，没有多少艺术感染力。徐疾相承合理搭配书写出来的线条，可以使印面具有一定的动感。

### 7. 首尾贵圆

汉印中一根线条的起笔和收笔要书写得圆润一些，与小篆线条的笔法类似。起笔和收笔之处珠圆玉润，首先起到驻气纸上的作用，线条中的气息不会因笔锋散乱而游离。其次圆润线条可以具有工稳端庄且典雅自然的艺术效果。

### 8. 首尾须慢

起笔收笔的书写一般会有比较复杂的动作，对于汉印而言速度相对要写得慢一些。起笔书写速度慢，是为整根线条定下大致的运笔基调。收笔写得慢，是为把这根线条中的气息驻留在印面上。因此起笔收笔写慢所起作用并不相同。

## 9. 重在转折

线条中转折的部分肯定是比较难于书写。转折之处书写速度相对要慢一些，而且要调整笔锋的方向。其次转折之处不能写得尖锐生硬，要有一种自然而然的感觉。"宋毕信印"四字印中的诸多转折，均有浑然一体的艺术特色。

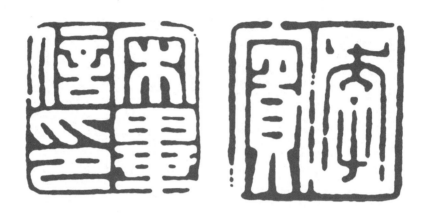

## 10. 方圆兼济

汉印转折中常用的书写方式就是方圆兼济。转折之处既有方正平直的汉印趋势，又不乏圆润柔和的动态趣味。两者融合在一起，方圆兼济才能体现出汉印的转折特色。"冯桀私印"中"印"字中的诸多转折大有亦方亦圆的特色。

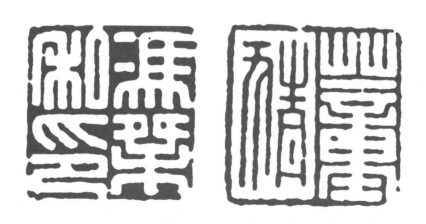

### 11. 转折毋同

一个汉字里面有时会有多个转折，书写时要注意体现转折的不同。转折有轻重、提按、快慢、顿折、顺逆与长短等诸多方面的变化。"纶"字绞丝旁中的诸多转折，每个转折均有自身特色，需要在书写印稿时认真体会并多加实践。

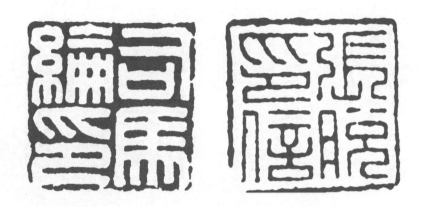

### 12. 筋意十足

书法意义上的筋意包括范围很广，比如线条的韧性、弹性、灵活性、生动性与自如性等。汉印中的筋意基本上是在反书上石的时候展示出来的，因此反书印稿时需要在用笔方面加上诸多变化，才会使刻出来的汉印线条筋意十足。

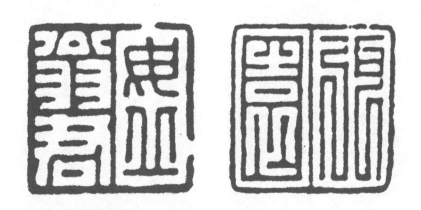

### 13. 焦墨为宜

反书上石不同于篆书书法的书写，具有一些自身的独特之处。反书上石通常来说要用焦一点的墨。一是反书上石时用焦墨笔锋容易聚拢，书写效果就会好一些。二是焦墨书石的话相对会看得清楚明晰，对于进一步修改印稿比较有利。

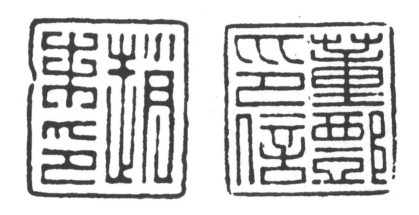

### 14. 反书裹锋

反写印稿时笔锋要控制得比较紧凑，不能随意散开。反书上石由于尺寸较小，实际上是很不好书写的。常用的技巧就是裹紧笔锋。一是笔锋裹得比较紧，相对更加容易做到中锋用笔。二是笔锋裹得紧，容易写出力透纸背的艺术效果。

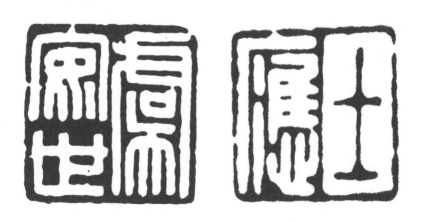

## 15. 边线毋同

汉印中一根线条是有两条边线的，比如一竖就有左右两条边线。两条边线尽量不要一致，要有很多细节上的不同，需要在行笔过程中加入很多细微的动作。"杨"字木旁中的长竖，左右边线并不一致，使线条看起来富于灵气与韵味。

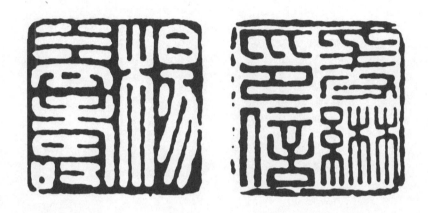

## 16. 剥蚀笔意

线条中的两条边线一般不写得平直光滑，而是要有一些波折与起伏，类似于碑刻作品中剥蚀漫漶的艺术效果。漫漶的印章线条颇有远古质朴的气息，暗含历尽沧桑的独特韵味。"广"字的外框起伏不断，具有明显的漫漶笔意。

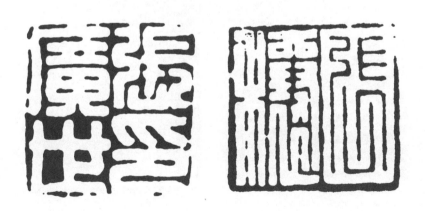

## 17. 对称反书

汉印反书印稿的笔势大致上是延续篆书书写的方式。对于左右对称的字与部分来说，基本的书稿原则就是对称反书。对称反书中要注意的是左右两部分要保持方向长短粗细大小上的大致相同，同时要在细微之处略有一定的不同。

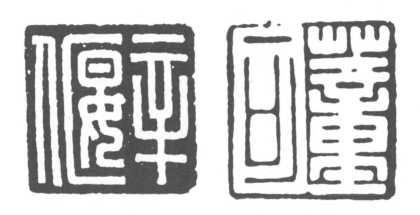

## 18. 笔蕴金石

书写印稿的线条中要含有一定的金石气息。金是指先秦时期铸造而成的铭文，石则是指诸多的碑刻作品。金石作品经历多年，本身带有古茂、苍劲、厚重、质朴且沧桑的气息。汉印为汉魏时的作品，临摹之时多体会线条中的金石之气。

## 19. 拙气为主

印稿的笔法风格是以古拙为主，追求一种大巧若拙的用笔特色。汉印笔法中锋用笔对称书写，初看似乎是平淡无奇，其实内含诸多的美学特色。"义"字中横的写法表面上看来是整齐划一，其中暗含高古、静穆、质朴与雄浑等拙意。

## 20. 含蓄自然

篆书用笔多以藏锋为主，不大会用露锋。汉印一以贯之也是以藏锋为主，起笔收笔之处以圆润为宜。汉印笔法上的很多变化是暗藏在笔画里的，大有一种重剑无锋的意味。因此汉印书稿的笔法具有一种含蓄自然且收敛锋芒的风格特色。

# 第四章 汉印临摹要注意的
## 第三个问题——刀法

反书上石完成之后，考察印稿如果觉得比较满意，下一步就要具体操刀来刻治印章。刻章需要使用合适的用刀方法，也就是篆刻界常提的刀法。刻章刀法具体来说分为很多种类，主要刀法可以归纳为冲刀、切刀与冲切结合三大类别。冲刀刀法的具体操作方式，刻刀与印面的角度大约是 30°，通常是一刀直接把一根线条从头刻到尾。冲刀所刻印面的线条大多犀利爽快、质朴清新且自然洒脱。切刀刻刀与印面的角度为 60° 左右，一根线条需要用多次的碎切方式来完成，线条比较老辣苍劲、斑斓古茂且姿态横生。冲切结合是融合冲刀切刀两种刀法，冲刻的时候适当地加入一定的切刀刀法。切刀的技法难度是比较大的，初学之人很难把一根线条成功地碎切完成。掌握不好切刀的用刀特点，也就谈不上冲切结合的刀法。因此，对于初学汉印的人来说，通常是要用冲刀的刀法来刻治汉印的。冲刀相对而言技法难度不算很大，掌握起来相对容易一些，而且比较适合于刻治汉印。

### 1. 冲刀为主

汉印刻章一般是以冲刀为主要刀法。冲刀要注意的是主体一刀从头刻到尾，中间一般不会停顿。速度相对比较快，而且要控制冲刻的长度。冲刀刀法刻治出来的线条比较挺拔端正、自然俊逸，而且暗中富有一种力量感与节奏感。

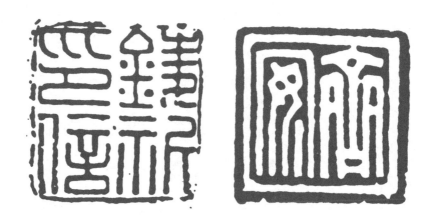

### 2. 刀呈 30°角

冲刀要注意的是刻刀与印面之间的大致角度，一般来说冲刀角度不会很大。因为角度很大的话，是不容易一刀刻完一根线条的。冲刀与印面的角度一般是以 30°左右为宜，30°角既适合于发力冲刻，又可以确保冲刻的长度与力度。

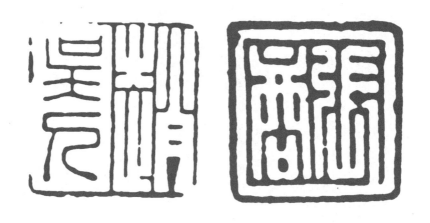

### 3.五指执刀

执刀的方法类似于执笔的方式。冲刀执刀的方式一般是五指执刀法,拇指食指中指为主要执刀手指,无名指和小指可以抵在石头上,也可以抵在手后。发力的指头主要是拇指食指与中指,冲刀要发力迅速,不要刻得拖泥带水。

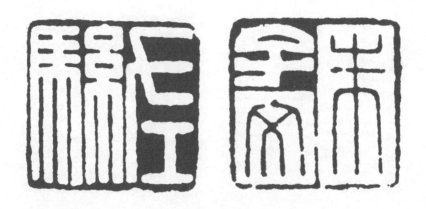

### 4.一线四刀

一根线条的冲刀刻法,具体来说是分为四刀来完成的。第一刀是正面一刀,从线条的头刻到线条的尾。第二刀是把石头调转一百八十度,反面再刻一刀,从线条的尾刻到线条的头。第三刀是修刻线条的头,第四刀是修刻线条的尾。

### 5. 主体两刀

汉印中一根线条的主体框架，基本就是正反两刀刻治来完成的。刻治线条之前，要控制好下刀的角度与速度，冲刀刀法一般来说要又快又稳。如果主体不是两刀刻治而成，中间用很多刀来补刻，那么印面的线条就会是绵软无力的。

### 6. 两刀相对

冲刀主体两刀的刻法是相对的关系。两刀的方向是相反的，一刀向左，另一刀就会是向右。两刀的长度、深度、宽度与力度是大致相同的，从而保证印面线条的粗细趋同。两刀相对刻治而成，使印面线条稳重而端庄、大气而灵动。

### 7. 转折慢修

汉印中线条的转折部分，在刻主体线条时是不会直接刻到的，先要被留下来的。转折被留出来之后，用刀慢慢来修，修刻的力度深度不宜太大。转折慢修的刻法是保证交叉部分不会刻得尖锐生硬，同时也会体现出线条节奏上的变化。

### 8. 间以披削

转折部分不能直接冲刻而成，需要用一些特殊的刀法来完成，常用的就是披削刀法。披削刀法的力度不会很大，速度也不会很快，而且刻得略浅。披削刀法把转折之处分为几刀，慢慢地披削下去，最终才能达到满意的印章效果。

## 9. 头尾圆润

刻过线条的主体之后，还需修刻一下线条中的头与尾，要修得圆润饱满自然一些。修头尾的方法是在头尾处用刀轻轻地转半个弧形，把头尾之处修成半圆的形状，不然头尾就会显得比较毛糙。修头尾的宽度不要超过线条本身的宽度。

## 10. 头尾毋同

一根线条的头尾除了要刻得圆润以外，还要注意其中的不同。不同体现在很多方面，比如轻重、长短、粗细、方向等。当然这种变化是比较细微的，不能体现得很明显。"众"字下面六根长竖的收笔之处，仔细观察里面都是略有不同的。

### 11. 深浅各异

汉印一根线条从头刻到尾，切记里面的深浅不能相同，一定要刻得有深有浅。通常来说，线条的头尾部分会刻得略浅，中间位置会刻得略深。印面中的深浅一旦是相差无几的，打出来的线条就会非常死板生硬，缺乏足够的灵气。

### 12. 出刀爽利

汉印刻治的过程，尤其是刻线条的主体框架，一般来说是要出刀爽利。主体框架是两刀而成，而且用刀过程中不会停顿。所以刻章的速度不能很慢，要比较犀利爽快、果断干脆。犹豫不决会使线条变得软弱无力，毫无骨法可言。

### 13. 朱文贵深

朱文的刻法要把线条留下，把空白部分刻掉。朱文印面相对来说要刻得深一些。首先刻治同样线条，朱文比白文用刀次数会多，自然刻得就会深些。其次朱文留白要修得很干净，不然印面中会有很多毛糙斑点，进而影响印章的效果。

### 14. 白文贵浅

白文印章是要把反书线条刻掉，把空白部分留下来，与朱文印章的刻掉部分正好是相反的。白文印章的印面相对要刻得浅一些。刻治白文相对没有朱文那么多次的用刀，而且刻得深反而会使印面线条有一种修得太过的做作之感。

### 15. 朱文须细

汉印朱文的线条一般是要刻得较细，也就是常说的细朱文。朱文刻得细，一是细朱文会使线条挺拔自如且临风玉立。二是朱文用刀刻的次数较多，修的次数也多，自然会刻得细一些。三是如果朱文线条刻得粗，会有笨重压抑的感觉。

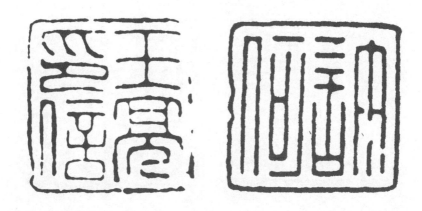

### 16. 白文须粗

白文印章线条与朱文线条正好相反，需要刻得粗一些。白文要刻得比较粗，一是线条粗可以保证印面饱满，和空间求满的汉印章法原则相一致。二是白文本身刻得比较浅，线条就需要刻得粗一些，不然线条会有单薄赢弱的感觉。

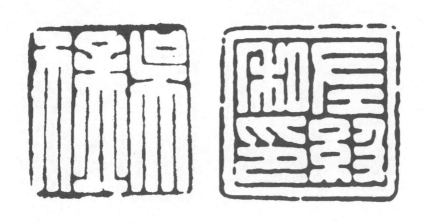

### 17. 刀追笔意

刻章要根据印稿的设计来刻治，刀法要根据笔意来刻章，也就是刀追笔意。朱文要把印稿完整地留下来，白文要把印稿完整地刻下去。用刀时要注意细节上的笔意，如起笔、收笔与转折等处的刻治，要与所书印稿保持高度一致。

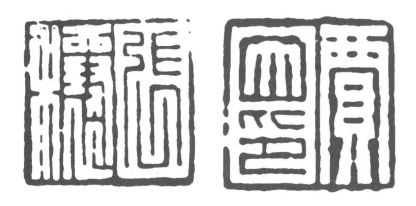

### 18. 汉印贵修

刻章子不同于写书法，书法创作是一次性完成的，通常不会再加修改。章子在刻过之后，可以根据情况适当修改的。篆刻界常说的，印章不在于刻，而是在于改。汉印修改不能乱改，主要是修改一些细节，主体部分修改要比较慎重。

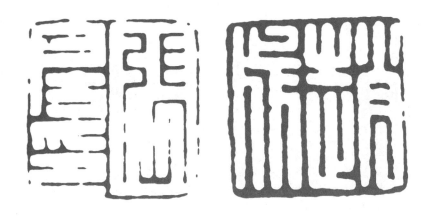

### 19. 填粉细改

汉印刻过之后，先要用印泥打出印稿，然后分析哪些地方需要修改。确定要改的部分之后，把磨下来的石粉再填回到印面中去。只有填好印面之后，才能看清楚印章中存在的问题。填粉要平铺填满整个印面，不能过多，也不能太少。

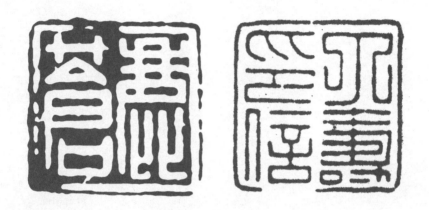

### 20. 多次修改

修章子是比较复杂的过程，初学之人并不是修一次就能够修好的。当然修章子的次数也没有具体规定，一般就是修到满意为止。每次修章子还要填粉来修改，而且要根据印稿来修改。修章子不能修得太过，过犹不及也会使线条变软。

# 第五章　汉印名章创作

　　汉印临摹的同时也要伴随相应的创作，就像书法学习的过程一样，临摹与创作是同步进行的。汉印创作会极大地激发学印者的创作兴趣与探索意愿，另外也会使学印者的篆刻眼光与印学能力得到相应提升。通常情况下，汉印创作是从学印者的名章创作起步开始的。首先每个人都会无比重视自己的名字，以自己名字来刻章会引发学印者无比的创作热情。学印者都希望拥有一方自己设计并刻治完成的名章，在创作过程中会给自己带来足够的满足感与荣誉感。其次名章创作多半使用正方形的石材，相对于椭圆形不规则形状等类石材，正方形是最容易分割空间与布白印面的形状。再次名章的用途十分广泛，不仅可以作为篆刻类作品单独使用，还能够钤盖在书法与国画作品之上，使自身的书画作品增色添彩。

　　汉印创作具有相对规范的创作程序与比较固定的治印步骤，诸多篆刻家已经在自身的刻章实践与印学理论中加以归纳总结。汉印创作的程序步骤是有深邃道理暗含其中的，学印者由此能够避开篆刻创作过程中的很多弯路，并为自身治印能力持续进步提供必要条件。学印者要重视遵循其中的规矩与方式，具体来说，

汉印创作的过程可以分为以下五个步骤。

**一是查字**　首先利用相关的工具书查出自己要刻汉印的字，工具书大多选用《篆字编》。《篆字编》是文物出版社出版的专业篆书篆刻字典，不但有相关的篆刻印谱还有篆书图片，查字的时候可与汉印小篆一起查找。有条件的也可以借鉴汉印类的专业字典，比如《汉印分韵合编》等书。查字的过程要认真筛选甄别，汉印一个字会有很多种刻法，要用专业眼光选取最合适的那种。查字之后把选好的字用拷贝纸细致地双钩摹下来，以备设计印稿时参考使用。

**二是设计印稿**　设计印稿就是几个字如何安排，每个字占据多大的比例，印面设计是否饱满，每个字的粗细大小等等。设计印稿在查字的基础上还要参考相应的汉印印谱，如《上海博物馆藏印选》或《汉魏晋南北朝印风》等书。印稿设计的成败最终决定汉印创作的优劣，因此设计印稿时要参考印谱、小篆与相应的汉印规矩，并对印稿反复衡量斟酌。对于初学汉印的人来说，最好让专业的老师具体指导并加以修改，一般是要修改很多次的。

**三是考察印稿**　印稿设计完成之后，通常不要立即就上石刻章。稍微保留一段时间，自己认真观察一下印稿，发现其中没有问题才能刻印。考察印稿要认真细致反复推敲，初学者常会出现的错误有不够贴边、印面太空、线条不直、空间不合理、粗细不一致与字距过紧等问题。发现印稿中的不足一定要及时加以改正，不然的话就算印章刻出来，估计最后也是要磨掉的。

**四是用刀刻印**　首先要把印稿反着书写在石头上面，最好用焦一点的墨来写，焦墨书写观看印稿的时候会清晰一些。刚开始反书印稿的时候比较难，很多人会手抖书写不好，需要经过多次实践之后才能完成。其次印稿写好之后要用镜子照一下，观察自己写在石头上的印稿效果如何。镜子一般来说是必备的，因为很多人会按照平时书写习惯正着书写印稿，那么钤盖出来的印章就是反的，然后就只能磨掉。再次是直接刻章。反书写好印稿之后，就按照汉印的刀法规矩直接刻章。要注意冲刀刀法用刀的力度，力度不能太轻，轻轻划过刻出来的印章线条就会苍白无力。当然也不能太重，用力过猛有可能会刻过，然后印章就无法修改。第一遍刻治汉印的时候，朱文印章的线条不要刻得特别细，白文线条不要刻得特别粗，不然的话就无法修改印章。

**五是刻后修改**　初学之人印章刻过一遍之后，通常都是需要修改的，而且还要修改很多次。刻章子和写书法是不大一样的，书法是一次性完成的艺

术创作，效果不好的话只能重新再写一次。刻章子则是完全不同，需要多次修改才能最终完成，所以篆刻界有一句俗话，印章不在于刻而在于改。初学汉印不要轻易磨掉章子再重新刻，因为没有发现自己印章中存在的具体问题，下一次刻章有可能还会犯相同的错误。改章子的目的就是纠正刻章中的诸多不足，进而在不断改正中使自身的治印水平得以提高与进步。

## 1. 汉印四字印名章朱文白文创作

汉印名章的创作难度是不同的，按照由易到难循序渐进的学习过程来安排，一般首选刻治四字印名章。汉印四字印名章是最基本的名章创作，通常情况是朱文白文各刻一方。朱文四字印名章的内容通常是籍贯古地名加上"姓氏"，白文是名字后两个字加上"之印"。朱文一般选用 3 厘米 ×3 厘米大小的石材，白文一般选用 2.5 厘米 ×2.5 厘米大小的石材。例如武汉市的李晓燕，刻治汉印四字印名章，朱文就是"江夏李氏"，白文是"晓燕之印"。如果名字是两个字，比如武汉市的柳燕，朱文是"江夏柳氏"，白文是"柳燕之印"，但是两个柳字要有一定的区别，不能完全一样。有些人的名字里有叠字，比如刘萌萌，在篆刻中一般不会刻两个萌字，而是只刻一个萌字，但会在萌字右下角点上两个点就是萌萌。有些城市的古地名有很多，六朝古都南京就有几十个古地名，通常会选用名气最大世人皆知的古地名，南京一般常用金陵或江宁。

四字印汉印名章的常规设计方式类似于"左谭私印"，每个字各占印面的四分之一，印面要饱满充实且井然有序。每个字内部的横竖笔画大多是等分布局，字与字之间的距离不宜大，线条多是粗细趋同的直线，斜线要有但所占比例不大，最后还要根据整体印面效果加以适当调整。

　　"江夏李氏"与"晓燕之印"是常规的四字印名章刻治内容，如果继续学习名章创作，可以刻治一些难度较大的四字印。前缀除籍贯古地名之外，还可以用后学与布衣等词，后缀相对可以用的词较多，如私印、印信、信印、之章、印章、书印、画印、书画、翰墨、学书、师古与摹古等。学印者根据自己名字的情况适当地加上前缀与后缀，比如有人名字就是刘印，那通常不会刻成刘印之印，可以刻成刘印之章或刘印学书。

　　难度较大的四字汉印创作，一般来说是指笔画较少的字，也就是少于八画的汉字，比如王、吕、方、玉、田、丁与文等字。对于笔画较少的字，通常是要用一些特殊的方式来设计印稿的，不然的话印面就会显得比较空旷。笔画少的字所用的特殊方式，具体来说可以分为三种。第一种最直接的方式是笔画少的字线条要特意变粗。"朱颢印信"中朱字只有六画，仅用粗细趋同的方式印章就会显得不够饱满。但是朱字笔画变粗之后就不会显得空白很多，四字印看起来比较和谐自然厚重质朴。

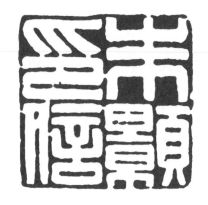

　　第二种就是使用回文印的方式。回文是比较特殊的一种设计汉印的方式。"石立之印"四字印中三个字的笔画都很少，但是"石"字和"之"字都用回文的方式来设计。回文印在"石立之印"中起到两个重要的作用，一是合理巧妙地布满整个印面，成功地防止印面中的空白过多。二是回文笔画弯曲环绕婀娜婉转，在印章中平添很多趣味与灵气。

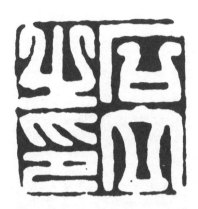

第三种方式就是缩小笔画少的字所占的比例，笔画少的字不再占据印面的四分之一，根据具体笔画占据五分之一或六分之一。"石易之印"中石的比例就没有占据四分之一，易所占的比例比较大。石所占比例缩小，就不会产生空白很多的感觉。"石易之印"整体观察印面充实饱满且有一些的错落有致的韵味。

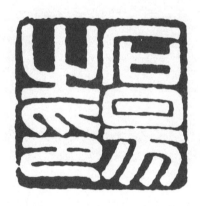

## 2. 汉印两字印名章朱文白文创作

刻过基础的四字印之后，可以学习一些难度较大的汉印，比如两字名章的汉印创作。两字印设计的基本原则有些与四字印是相通的，如白文贴边、印面饱满、直线为主、粗细趋同且字距不大等。当然两字印也有自身的设计规矩，首先两字印的分割布局通常是不均等的。两个字通常不能各占印面的二分之一，要一个字比例大，另一个字则比例小。笔画多的字占据空间会大

一些，笔画少的字占据空间就要小。"周尊"两字汉印，"周"字的笔画比较少，所占空间就会略小，"尊"字笔画比较多，所占空间就会略大。如果两个字的笔画差不多，通常竖画比较多的字会设计得略大一些。

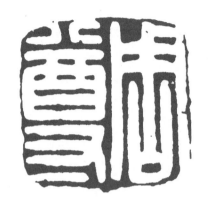

其次两字印的设计原则不仅有四字印的等分方式，还有变形延长的方法。"尊"笔画比较多，而且横画也比较多，基本上是沿用等分的方式来设计，从上到下平均分割而成，但字形不是四字印中的正方形，而是长方形。"周"字是用延长变形的方式，延长的基本都是竖画，横画和四字印的长度大致相同。竖画适当地加以延长，至于延长的长度通常是根据印面的格局来设计。"周"字外面的两条长竖就是从头到尾，口部的两竖就会略短一些。"周"字竖画之间的距离还是等分的方式来布局，但是横画之间的距离就不能等分。"周"字里面有五个横画，前三个横之间的距离是等分，第四横和第五横之间的距离也是等分，但是第三横与第四横之间是不等分的。

两字印中的变形延长方法对于初学汉印之人来说比较难，首先很难判断哪些线条应当延长，哪些线条依然等分。其次是延长线条的长度不好判断，延长过短的话印面还是会空白过多，过长的话印面就会产生拥挤堵塞之感。

两字印名章创作的内容可刻名字后面的两个字，最好一个字笔画比较多，另一个字笔画比较少，这种情况设计两字印印稿就会相对容易。李晓燕用两字汉印来设计名章可以是晓燕、燕印、晓印、李氏或燕章等。两字印运用等分与延长两种设计方式，暗含诸多汉印技巧与印学趣味，学印者实践之后会在不知不觉中提升刻章能力。

### 3. 汉印五字印名章朱文白文创作

汉印五字印刻治的内容多是名字后面两个字加上"之信印"或"之印信"。以李晓燕的名字为例，刻治的内容就是"晓燕之信印"或"晓燕之印信"。五字汉印布局模式是融合四字印与两字印的设计方式，既需要等分布局的原则，又要运用延长变形的方式。

五字印常规的布局方式是横向平均分为三份，竖向平均分为两份，印面就会被等分为六份。第一二三四字各占印面的六分之一，第五个字占据印面的三分之一。前面四个字基本上是用四字印的等分方式，第五个字是用两字印的延长变形方式。前面四个字相对比较容易设计一些，就用等分布局的方式来安排结构，要注意的是每个字的形状是长方形。

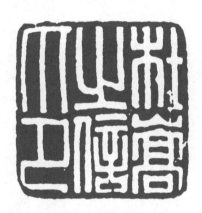

第五个字设计难度就比较大，需要采用延长变形的方式。印字要比信字容易设计一些，印字本身就是上下结构，正好上下部分各占一半。"杜嵩之信印"中的"印"字上面三个竖都是直线而不是斜线，主要目的是要保证印面厚实且边线贴边。印字下面的三个横并不是等分布局，第二横比较靠下，不然下面的空白就会过多。印字下面的三竖也是不等分，中间一竖要略靠边线一些，主要是为保证白文贴边的设计效果。第五个字是"信"字就要难设计一些，信字是左右结构的字，就不能上下各占一半来布局。"姚丰之印信"中的"信"字左边的单人旁就是延长竖画的方式，右边的言字旁则是延长加上等分的方式来设计。

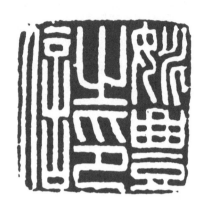

五字印名章刻治内容除晓燕之信印与晓燕之印信外，还可以刻晓燕之书印、晓燕之画印、晓燕书画印、江夏晓燕印、后学晓燕印、晓燕学书印、晓燕摹古印与晓燕书画章等。名字两个字里有一个笔画比较少的字，比较适合刻成五字印名章。王业用四字印来刻名章，"王业之印"中的王字肯定需要做一些特殊形式的处理，但是如果刻成五字印"王业之印信"，王字只占六分之一的印面空间，就只需要正常等分即可。

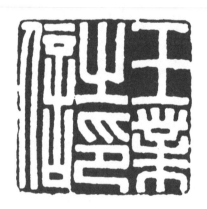

### 4. 汉印六字印名章朱文白文创作

汉印六字印名章设计的原则与四字印有一些相似之处，基本上是用等分的方式来布局空间。六字印的印面分割就是横向平均分为三份，竖向平均分为两份，整个印面就被平分为六份。每个字占据印面的六分之一，字与字之间的距离略远一些，不然整个印面就会有拥挤局促的感觉。每个字内部的横

竖笔画是以等分方式为主，但是要注意每个字的形状是长方形。如果六字印里有笔画比较多的字，那么笔画多的字的线条就会相应变细，印面整体观看起来才会比较和谐。常用的六字印名章的刻治内容就是籍贯古地名加上"名字之印"，如"江夏晓燕之印"。

六字印比较适合刻治两个字笔画都比较少的名字，例如名字是"王仁"，"王仁之印"或"王仁之信印"正常设计印面都会比较空，但是如果刻成六字印"江夏王仁之印"，空白多的问题就会迎刃而解。"江夏王仁之印"六个字不但不会有空白过多的感觉，王仁两个字在印章的中间部分，反而会起到调节韵律打破节奏的重要作用。

六字印名章内容还可以刻成晓燕书画之印、晓燕书画印信、李晓燕之印信或晓燕摹古之印等。

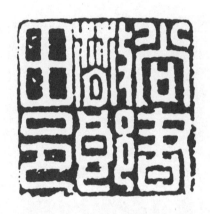

## 5. 汉印多字印名章朱文白文创作

汉印名章还可刻成多字印，比如常见的九字印或十字印。对于多字印的名章内容，篆刻界有专门的名词，那就是名字后面两个字加上"金石文字书画印"或"金石文字书画之印"。十字印相对而言设计印稿难度略大，初学多字印应以九字印为宜。九字印的基本布局原则是横向三等分，竖向也是三等分，印面均匀分为九份。每个字分别占据印面的九分之一，单个字的字形相对就会比较小。

九字印所刻字数较多，但是印面大小与四字印相差无几，因此布局安排与分割空间均有自身特殊的方式与规矩。首先九字印里面一般是要有点，或

者说点在多字印里面是不可或缺的。点的具体作用有很多，一是小小一个点具有画龙点睛的独特作用，点到好处会让整个印面活泼灵动气韵不俗。二是九字印中通常会有几个点，几个点的位置各不相同，点与点之间暗中会有彼此呼应的艺术效果。三是点的笔画比较短小，但是可以成功地起到调整节奏的作用。九字印中会有很多横画与竖画排列在一起，但是印面不同位置上有几个点，沉闷单一的格局就会被打破。

其次九字印中字与字之间的距离相对四字印要略远一些。按照"小字难于写得疏"的创作规矩，小字通常不能紧紧地拥挤在一起，不然就会显得混乱芜杂且毫无章法。当然字与字之间的距离也不能太远，太远的话字与字之间的气息就会断掉，从而影响印面的整体性与统一性。当然，初学汉印所用石材通常是三厘米左右，创作中所提到的略远略近距离，只能是毫厘之间的差距。

再次要注意笔画中的正斜相生。九字印中一定要有斜的线条，和两字印的线条完全不同，两字印可以全都用直线。九字印字数很多，中间需要有节奏上的变化，不然印面就会显得压抑沉闷缺乏生机。九字印中会在不同位置安排几条斜线，斜线长短、方向、粗细与弧度各不相同，进而使九字印印面既风格一致又波澜不断。

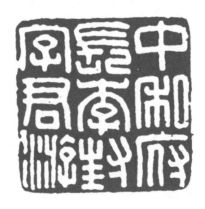

汉印名章创作对于学印者来说是必备的，一是可以积累学习汉印的诸多经验，学印者在印稿书写、章法安排、分割布白、用刀力度、刻印时长与修改方式等方面均会有不同程度的提高。二是名章创作会使自身的书画作品平添很多色彩。如果学印者本身创作过很多的书法与国画作品，但是钤盖的都

是同一方名章，不免会有些单一乏味之感。如果在不同的作品上钤盖不同字数不同样式的名章，书画作品也会借此具有较高的艺术品位。

# 第六章 汉印闲章创作

汉印闲章刻治的内容主要是修身养性类的名言名句或诗词歌赋，以此体现出治印者的风格追求、书画品位与艺术修养。闲章的字数根据石材尺寸与刻治内容可多可少，从一个字到几十个字均可。闲章所用石材的形状是多种多样的，如正方形、长方形、圆形、椭圆形或者各种不规则的形状。如果说名章是书画作品中必不可少的组成部分，闲章则是书画作品中一种独特的点缀，起到的是锦上添花的作用。通常来说，书画作品不会只钤盖一两方名章，仅有名章的作品不但会显得枯燥单一，还会凸显作者自身的艺术修养不高。如果在书画作品上适当地钤盖各式各样的闲章，会产生趣味横生且丰姿绰约的视觉效果。初学之人可以先创作相对简单的长方形汉印闲章，然后逐步学习难度较大的不规则形状的各种闲章。汉印闲章创作的形式可以是朱文、白文或朱白相间等样式，但大多数情况下是以朱文形式居多。

## 1. 单行长方形汉印闲章

长方形闲章石材比较规矩，印面分割多是等分布局为主的方式，设计印稿难度不大，相对而言比较容易学会。长方形石材闲

章具体来说大致分为单行与两行长方形闲章。

单行汉印长方形闲章所刻内容通常较少，多为两、三或四个字。单行闲章的布局原则就是从上到下，按照顺序依次等分排列而成。两个字闲章尺寸不会很大，1.5厘米×3厘米石材比较合适。常刻的内容多与书法篆刻的创作格调相关，比如墨缘、禅意、墨趣、雅趣、骨法、气韵与墨韵等，也可刻自己的斋名轩名阁名，如闲斋、愚阁、惑轩与梅斋等。两字印闲章的布局要求与空间规则，首先其中一个字的笔画要比较多，当然也可两个字的笔画都多，但常规情况不宜两个字的笔画都少，否则印面就会空白过多。其次两个字的结构最好不要相同，一个字是上下结构，另一个字最好是左右结构。如果两个字都是上下结构或左右结构，那么空间布局上就容易出现雷同呆滞的问题。再次两个字的大小不要相同，最好一个字所占空间略大，另一个字所占空间略小，两个字大小相同会产生刻板之感。

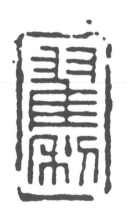

两字印亦可刻治一些有叠字的内容，比如欣欣然。欣欣然平时书写时是三个字，但按照篆刻印稿设计的通用规则，相同的两个字相邻只能刻一个，欣欣只需要刻一个欣字，且在欣字的右下角点上两个小点，就是汉印中的欣欣。两个小点是篆刻中叠字常用的设计方式，在印稿设计中所起到的作用是独一无二的。两个小点虽然很小，但是却能打破相对单一的格局，在印面中平添很多的趣味与兴致，因此很多人专门刻治叠字印。

单行闲章经常刻成三字印，三字印的石材尺寸以2厘米×4厘米为宜。三字印闲章所刻的内容，篆刻界常刻的词语有文字瘾、金石癖与翰墨缘等，也可刻仁者寿、智者乐、人长寿、月长圆与花长开等。三字印的布局是从上

到下依次排列而成，三个字的结构、笔画、大小也是各不相同，但是要注意的是印面中通常要有斜的线条。"孙中君"印中孙字和君字用汉印设计都可以写成直线，也可以写成斜线，但是在三字印中两个字都有斜线的笔画。斜线在三字印中的作用很大，一是如果都用直线横平竖直三字印整体就会非常单调乏味，缺少节奏韵律上的相应变化。二是孙字和君字都有斜线，而且在第一个字和第三个字的位置上，在印面中起到彼此关照相得益彰的效果。

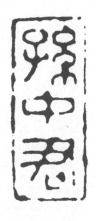

三字印闲章亦可刻治一些有叠字的内容，而且三字印字数多一些，叠字的方式和两字印相比会更复杂有趣。"海水梦悠悠"平时书写是五个字，可在汉印创作中实际上刻三个字即可。海字用汉印来设计，左边部分就是水，和下面的水字是重复的，所以海字在左边水部下面点上两个小点，就是汉印中的海水。悠悠两个字是重复的，只需要刻一个悠字并在悠字右下角点上两个小点，就是汉印中的悠悠。海水梦悠悠用汉印的方式来设计，只需刻海、梦、悠三个字即可完成。海水梦悠悠印章中左上角会点上两个小点，右下角又会有两个小点，点与点之间既交叉呼应又相互关联。

四字印是单行闲章常刻的字数，石材尺寸以 2.5 厘米 ×5 厘米为宜。四字印所刻内容较多，一般的成语名言均可，如见贤思齐、静里乾坤、另辟蹊径、独善其身、道法自然、外师造化与神与物游等。单行四字印有可能会有许多重复的笔画，比如会有很多的长横线条。"巨董千万"印面中的横画就比较多，需要用一些特殊的方式来设计印稿。一是有些长横根据情况适当地变短。巨字用汉印来设计可以写成四条长横，但是"巨董千万"中的巨字中间两横都缩短，从而防止长横过多所产生的压抑重复之感。二是刻治横画线条会使用

残破的刀法。残破是刻章中常用的修饰刀法,针对长线条而言主要是中间刻断,可以刻断一处,也可以刻断几处。横画的长度还是大致相同的,但是中间残破的地方就会各不相同。残破刀法在保证线条主体不变的同时,平添很多漫漶气息与金石韵味。三是把印面中竖画线条相应地变粗。横画很多线条比较细,相对应的竖画线条却变粗,横画和竖画在粗细上有一定的对比关系。对比关系存在之后,横过多的问题就被粗线条的竖画成功地阻断。

　　四字印里的叠字形式更丰富变化更多样,如海上生明月、鸟鸣山更幽、杳杳钟声晚、时时勤拂拭、烟波处处愁、佳气自葱葱、盈盈皆正色与远木芊芊茂等名句,平时书写的时候是五个字,用汉印设计实际上刻四个字即可。

## 2. 两行长方形汉印闲章

　　两行长方形闲章所刻内容会比较多,字数刻成六七八九十个字不等,尺寸相对也会比较大,大约 3 厘米 ×6 厘米的石材比较合适。两行闲章的布局原则是横向平均分为两份,左右两部分各占印面的二分之一。左半部分与右半部分根据具体字数来安排,如果是六字印闲章,通常两部分各安排三个字。两行闲章石材尺寸较大,字数相对也多,布局安排与空间分割也要考虑较多,设计印稿需要反复调整与详细斟酌。

　　六字汉印闲章的布局方式,首先竖向分为二分之一,左右两部分各安排三个字。刻治内容多为六言名句,如柳绿更带朝烟、岂能尽如人意、平生意

不在多、花落家童未扫与鸟啼山客犹眠等。左右两部分内部通常不会是三等分，也就是每个字的大小不能一样。例如刻"柳绿更带朝烟"，右半部分柳绿两字笔画较多占据空间要大，更字占据空间就要小。左半部分的印稿设计要避免和左边的字大小相同，左边第一个字带可以比右边第一个柳字大，也可以比柳字小。带字到底应当比柳字大还是小，不但要根据两个字的笔画多少来判断，还要参考带字下面两个字的大小情况。左边最后一个字是烟，肯定比右边最后一个字更要大一些，以此倒推带字应当比柳字小一些，整个印面的空间分割才会比较合理。

六字印闲章用叠字印的方式来刻，会比单行闲章的变化方式更多样复杂。六字两行闲章可以刻治相邻的叠字印，如泪眼问花花不语或流水落花春去也，又可以刻治一些特殊的叠字印，两个字本来并不相邻，但是在印面中做出相应的调整之后可以相邻，然后只需刻一个字即可。"君问归期未有期"刻汉印闲章，如果印面设计成一行的形式，那就只能刻两个期字，因为两个期字并不相邻。但是刻成两行汉印的话，期字就可以相邻，第一行刻三个字君问归，第二行刻三个字未有期，但是期的右下角要点上两个小点，就是汉印中的"君问归期未有期"。

七字印闲章布局安排与六字印大致相同，印面横向一分为二，平均分为左右两部分。一半安排三个字，另一半安排四个字。在分割布局方面上，七字印先要思索哪一半要刻三个字，哪一半要刻四个字。通常情况下，要根据笔画多少来做具体判断，笔画多的三个字应当占据一半，笔画少的四个字就要占据另一半的空间。"巨韦卿日利千万"印，巨韦卿三个字笔画较多，就

要占据一半的空间。日利千万笔画少一些，四个字占据一半的空间。七字印一半字多一半字少，印面自动就会有高低相生错落有致的效果。七字印所刻内容多为古诗词名句，比如留得枯荷听雨声、于无声处听惊雷、不信今时无古贤、漫扫白云看鸟迹、腹有诗书气自华与海到尽时天作岸等。

多字印闲章还可刻八、九、十、十一与十二字等字数的闲章，一般来说，偶数字闲章大多参照六字印的布局特色，奇数字闲章则仿照七字印的分割原则。通常来说，七字印闲章在篆刻界是比较常见的形式，一是历代名诗名句多是以七言居多，六言八言由于格局所限相对较少。二是七言汉印左右两部分字数不一样，本身就会产生错落参差的艺术效果。六字印和八字印左右两部分字数相同，相对而言就会略显古板一些。

闲章还可设计成圆形、椭圆形与不规则等形状的闲章，此类印章的创作难度是比较大的，对于印面分割与空间布白的要求都比较高。通常情况下，学印者需要学习过古玺与明清流派印，并且临习过诸多篆书作品，才有能力设计并刻治此类闲章。